沈周（1427～1509）

沈周，字啟南，號石田，晚自號白石翁，江蘇長洲縣（今江蘇吳縣）人。他生於明宣宗宣德二年（1427），卒於明武宗正德四年（1509）。

其祖居長洲城中，曾祖父沈良琛始移居至長洲相城，他精通書畫鑒賞，是畫家王蒙的好友，王蒙曾月夜訪之，並贈以畫作。祖父沈澄，字孟淵，在永樂初以人才被徵入朝，因覺個性與仕途不合而不受官，旋即稱病歸隱，以詩書禮儀爲業；並工詩能畫，精於鑒賞亦收藏書畫。沈周的伯父沈貞和父親沈恒於詩、畫亦甚有造詣，作畫是爲了興趣和陶冶性情。他們不求功名，終身不仕。明吳寬在記述沈周父親的事蹟時說：「沈氏自徵士以下，以高節自持，不樂仕進，子孫以爲家法。」而沈周也遵從家訓，效法父親、伯父不逐功名。他自幼受到祖父、伯父和父親的教導，家庭薰陶，並受教於名師，七歲時以陳寬爲師學習詩文。因其聰明過人，故在早年於詩文方面就已有突出表現。

沈周的父親沈恒曾被推選爲糧長，糧長之職實爲苦差，不但要負責繳納沈重的賦稅，還要把所徵糧米解運至南京戶部官府。沈周十五歲時，代父赴南京聽宣，當時的南京巡撫崔恭雅好文學，對沈周作的百韻詩感到驚奇，疑非沈周所能，於是，他以金陵名勝「鳳凰臺」爲題，面試沈周才學。沈周文思敏捷，當時援筆立就，作〈鳳凰臺歌〉一首呈上。崔巡撫讀後大爲激賞，稱讚沈周有王子安（王勃）之才，於是傳檄有司，免除沈恒的糧長差事。

沈周奉敬父母，友愛兄弟。胞弟沈召患有肺病，在被徵服勞役時，沈周寫下〈繼南翁〉一詩：「負重憐年少，紅塵逐病身；既爲執役者，莫作晏眠人。官裏求誅教，民間給用貧；餘情不堪道，相對但沾巾。」詩中充滿同情和關懷。其弟病重時，他陪同起臥年餘之久，沈召病逝後，他撫姪如子。其妹不幸守寡，他也養其終身。

沈周爲人寬厚仁慈，富有同情心和悲憫的情懷。從沈周的詩〈憫禾〉、〈苦雨〉、〈決堤行〉等作，可見他對村人疾苦的關心。他樂於助人，對有急難者，求無不應。他平易近人，販夫牧豎持紙索畫，不見難色。有因生活貧困者，假造其畫求售，來請題字，沈周亦慨然應允，因他認爲作畫題字乃是易事，有助於人，何樂不爲。鄰里有一孤單老者，家遭火災，無處可去，他即請來家中同住，一直到老人去世爲止。

沈周心胸寬闊，不計個人得失。據《明史》〈沈周傳〉所載，沈周曾被誤徵至太守察院做畫工，有人勸沈周找權貴說情，免除勞役。但沈周不願如此，他說：「前往服役，豈能不辱人格！」於是他前往供役。沈周這種不自己爲高貴的心懷，不請權貴關說的風骨，令人欽敬。曾有鄰人找不到物品，誤以沈周之物爲其所有，沈周全不與之分辯，和氣地將東西送給他。後來鄰人找到失物，到沈周家裏歸還物品，表達歉意，沈周只笑著輕問：「這件物品不是你的吧？」於是鄰人釋懷而歸。另有一位訪客，驚訝地發現沈周家中書架藏有一本古書，這書是沈周用高價買

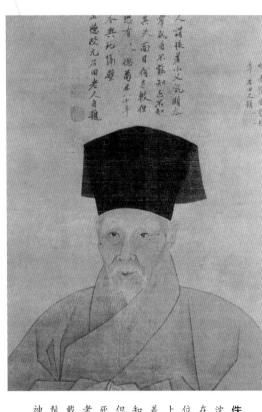

佚名《沈周畫像》清殿藏本

沈周爲明代吳門畫派之開創者，在中國美術史有極爲重要的地位。這是他八十歲的畫像，畫像上，有沈周八句題詩：「人謂眼差小，人說頤太窄，我自不能知，亦不知其失。面目何足較，但恐有□德，苟且八十年，今與死隔壁。」本幅無作者名款，據考應爲趙中美所畫。畫中沈周頭戴幅巾，身披布衣，雙手籠袖，鬚疏而白拂於胸前，目光炯然有神。

來的，訪友指出那是他遺失已久的書籍，並說出其中的一些特徵，沈周立刻將書奉還失主，對賣書人姓名，始終不提。相對的，沈周家中珍藏有黃公望的畫作《富春山居圖》，

是沈周極愛的名畫，因送請友人題跋，最後為其友人之子乾沒，賣與他人，沈周雖然痛失名畫，也無惡言相向。在該畫失去一年之後，他憑記憶追摹畫成《富春山居圖》一卷。

其後，此二卷《富春山居圖》皆歸收藏家樊舜舉所有，樊來請沈周題跋，沈周在黃公望之畫題跋說：「舊在余所，既失之，今推節樊公重購而得，又豈翁擇人而陰授耶（節錄）」在自畫中所題之跋，言及其失畫後追摹情形，文中不提奪畫者之姓氏，可見沈周有過人之修養，寬人律己，隱惡揚善是他一向處世為人的態度。

沈周極為謙虛，我們可從一則題詞見之，他在成化壬寅的《山水》冊頁題跋：「余性好寫山水，然不得作者之三昧，為之不足。以興至，則信手揮染，用消閒居飽飯而已，亦無意於窺媚人。周君惟德裝此冊求余久矣，或歲成一紙或月連數紙，通五年，積有二十二翻，惟德之意亦勤矣。畫成復索其跋，久而不易之意，卑巧取豪奪者見而自泪，吁！惟德之意贅矣，余畫固不足於己，安足於人，不足於人，而取奪何致耶飢鳶腐鼠之饑，惟德清自任焉。一笑。」從這些題詞中可見為人之謙和及慷慨。由於他「無意於窺媚於人」，故能有不為事物所役、不為得失所羈和不求名利的心。他的書畫是興至而作，「或歲成一紙，或月連數紙」，是以書畫為樂，順其自然的。

沈周甚為好學，他博覽群書，寄情書畫，畫成則自題詩文，頃刻立成數百言，圖文並茂。其詩文、書、畫造詣精湛，名滿天下。沈周之畫，其友吳寬在題跋中說；「山水、竹木、花果、蟲鳥無乎不具，其亦能...


沈周《題黃公望富春山居圖》1488年　紙本
台北故宮博物院藏

沈周六十二歲時，收藏家樊舜舉攜來此卷請他題跋，而重見了這件原為他所收藏的黃公望之畫名蹟，並為之題一長跋。跋中他推崇黃公望之畫品人品，並說黃的筆法深得董巨之妙，此卷全從巨然風韻中來。沈周題跋時，似有很深的感慨，心情也無法平靜，以致有兩「耶」字寫錯重寫，「推」字也脫字再補，這種情形，對沈周來說，是未曾有過的。

王稺登亦在其著作中將沈周的作品列為神品，並說：「先生繪事為當代第一，山水、人物、花竹、禽魚悉入神品。其畫自唐未名流及勝國諸賢，上下千載，縱橫百輩，先生兼總條貫，莫不攬其精微。每營一障，則長林巨壑，小市寒墟，若雲霧生於屋中，山川集於几上。」又「一時名士如唐寅、文璧之流，

對沈周各極其趣，則翁當獨步今日也。」

現藏中國美術館的《萱花秋葵圖》（卷，紙本，設色，21.2×114.8公分）所刻，原作品沒骨筆法流暢，設色柔和婉約，五言題畫詩則以善用之中鋒書法寫，字轉折處有勁力，而「此意」二字相當有山谷字之味道。（慈）

沈周《萱花秋葵圖》石刻（馬琳攝）位於蘇州唐寅墓

此沈周寫生冊石刻，因蘇州人對其推崇而選擇其著名花卉畫刻著。一方面紀念，一方面裝飾。此作乃根據

咸出龍門，往往致於風雲之表，信乎國朝畫苑，不知誰當並驅也。」其藝術成就之高，爲明代第一。

王鏊稱沈周的書法「書法涪翁，遒勁奇倔」。沈周書無俗態，並有書卷氣，乃因其品格高尚、學問淹貫，因書法是人品、學識、天份、胸襟的綜合表現。在書法結構方面，其字的中宮緊密而向左右舒放，於端正中帶有動感；用筆方面，剛勁中含有清奇。故其書疏秀凝厚，風神瀟灑。其紮實的結體、雄強的筆力和樸實無華的特質，也是其個性的體現，古人「字如其人」之說可從沈周身上得到印證。

他一生淡薄名利、清心寡慾、表裏如一、恬淡處世。當時沈周雖不參加科舉考試，但因有名望曾被推舉入朝爲官，然而沈周並不爲之所動。他不願爲官，而樂意過可以無拘無礙接近大自然的清苦的生活，這亦是其能優遊於藝之重要原因。正因爲他有高貴的品德，所以他的書畫亦能有很高的格調，書畫和人格是一致的。

沈周至老精神矍鑠，聰明不衰，晚年的書法亦神采飛揚，遒勁雄健，到達人書俱老的境界。至臨終之年，猶書畫不輟。病危，老友王鏊剛辭官歸返，急派人慰問，他尚能題詩答云：「勇退歸來說宰公，此機超出萬

人中。門前車馬多如許，那有心情問病翁。」不久，病逝於長洲相城，年八十三。王鏊爲他寫墓誌，弟子文徵明撰寫行狀。

上圖：沈周《仿黃公望富春山居圖》局部 1487年 紙本 水墨 36.8×855公分 北京故宮博物院藏

黃公望對沈周的繪畫影響甚大。明李日華說：「石田繪事，中年以子久爲宗，晚年則醉心於梅道人。」沈周曾收藏黃公望此一名作，後失去，沈周即憑記憶仿作一卷，作於成化二十三年（1487）中秋日。從沈周對原畫之熟悉程度，可見他平日在學黃公望時極其用心。

蘇州 拙政園 拜文揖沈之齋 (洪文慶攝)

沈周無論是人品、學問、藝術成就皆可說是當時首屈一指，蘇州人尤其推崇，可從沈周畫的友人題款、交游、以及後輩詩文歌誦皆易窺得。有關此齋位於拙政園倒影樓一樓，而該園位於嘉靖年間建成，四百年來屢換園主。光緒二十年時西園園主張履謙爲紀念其所景仰的文、沈而建「倒影樓」並作「拜文揖沈之齋」於一樓以茲紀念，另將私藏之沈周、文徵明畫像、《王氏(王獻臣)拙政園記》拓片，以及俞樾盧書《補園記》石刻嵌在左右兩壁。(蕊)

自題《畫廬山高》

1467年 軸 紙本
台北故宮博物院藏

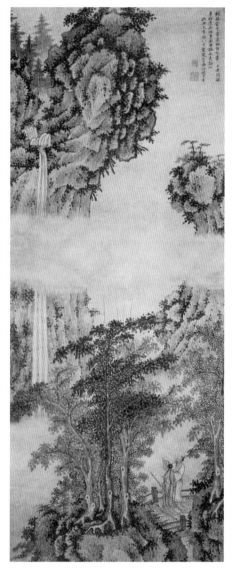

明 沈貞《秋林觀瀑圖》 1425年 軸 紙本 設色 143×61公分 蘇州市博物館藏

沈貞為沈周之伯父，其繪畫曾受其教導與薰陶。沈貞作畫一向嚴謹且細緻，此幅為其年輕時期（26歲）的作品，無論用筆皴法、山石的結構，以及山勢、樹木、瀑布、煙雲等整體佈局，皆經仔細的經營安排。（蕊）

沈周《廬山高圖》局部 軸 紙本 設色 193.8×98.1公分 台北故宮博物院藏

沈周作此圖時為四十一歲，本幅正是大幅作品。筆法精細，雖效王蒙皴法，而用筆雄健通勁，頗見功力。畫中高山突起，群峰參差，雲光流動，極為精采。此畫為沈周賀其師陳寬七十大壽而作，故全力以赴，持為用心。

明成化三年（1467）沈周四十一歲作《畫廬山高》圖，為賀其師陳寬七十大壽。沈周的老師陳寬，字孟賢，號醒庵，其父陳繼是沈周的伯父沈貞和父親沈恒的老師。其祖陳汝言與王蒙、倪雲林有交往，擅畫竹、山水是元四家的繼承者。在沈周七歲時，陳寬因其父與沈家的關係，而來沈家教導沈周學習詩文，他繼承家學，精通詩文，擅長唐律，氣質高雅，甚有高士風儀。因陳寬祖籍江西，故沈周以廬山為題，用高山仰止之意，頌讚其師人格高尚，學問淵博。陳寬在沈周心中的地位崇高，對沈周人格和學問的養成甚有影響力。沈周師事陳寬學習作文寫詩，打下了良好基礎，沈周所作的詩文，皆能情與景合，景與情合，言之有物，其詩不至無病呻吟，流於空泛，是得力於陳寬的教導。大約在沈周十五歲時，少年的沈周表現極為優異，而陳寬遜去，沈周以杜瓊為師，杜瓊亦為陳繼弟子，與沈家淵源很深。

本幅畫及題詩為沈周最早出現的大幅作品，長六尺餘寬三尺餘，在畫風上深受王蒙影響，皴法細密。主峰有瀑布飛流直下，氣勢雄偉。沈周早期學畫源自家授，受伯父和父親教導和薰陶，其後從杜瓊學畫，他們都學王蒙的畫法。

在沈周的作品中，四十歲以前所作現存甚少，亦未見有大幅之作，四十以後才有大幅出現，因此有研究畫法的學者認為：沈周在四十後之畫改為大幅，同時沈周始學黃庭堅書體，因其原來字體不足應付題大幅畫作之需，必須改變。然而沈周真正認真學習黃

盧山高（篆書）

盧山高，高乎乎哉，鬱然二百五十里之盤踞，岌乎二千三百丈之巃嵸，
謂即敷淺原培塿何敢爭其雄，西來天塹濯其足，雲霞日夕吞吐
乎其胷，回崖沓嶂鬼手擘，閜呀開鴻濛，瀑流淙淙潟不
極雪霰殷地聞者耳欬驚，特有落葉於其間直下影轟流
霜紅金膏水碧不可覓，石林幽黑虯綠熊其陽
諸峯五老人戎裝綵星之精墮自室陳天子
今仲弓世家廬之下有元廬祖遷江東
尚知廬靈有然契不遠千里鍾于公公
亦西望懷故都便欲往依五老業雲松
昔聞嶑陽妃六老不妨添公相與咸七翁我嘗遊公門
仰公彌高廬不崇丘園肥遯七十樸著作揖、白髮如
秋蓬文能合墳詩合雅自得樂地於其中榮名利祿
靈過眼上不作書自薦下不公相通公乎浩蕩在物表
黃鵠高舉凌天風
成化丁亥端陽日門生長洲沈周詩畫敬爲
醒庵有道尊先生壽

明 杜瓊《山水圖》軸 紙本 設色 122.5×39公分 北京故宮博物院藏

杜瓊(1396～1474)，字用嘉，蘇州人，人尊東原先生。沈周繪畫除學薰陶外，曾師從杜瓊。此幅山水圖之山石用筆得王蒙筆意多，使用披麻皴法，構圖則相當緊密，一層一層山石堆疊加上左右不對稱的煙雲空間營造出深遠之感。沈周《畫廬山高》的用筆、空間營造與杜瓊相當類似。(慈)

山谷應在五十歲左右，這是從沈周的書法風格的轉變，得到的印證。此時的書體出現，沈周較早期書法尚未完全脫離家庭和老師的影響，因他的書法仍在求變的醞釀中，同時兼有廣學前代名家書法的痕跡，似可以見到有晉人、唐人、宋米芾、黃庭堅、元趙孟頫等多種風貌。

《畫廬山高》上題有篆書「廬山高」三字，字較大，古樸遒勁，其下並題有長詩是一篇古體詩賦，以工麗瀟灑的楷體書寫，十四行詩句加上款識，共有三百餘字，首列自左至右之安排十分整齊，而末列爲配合畫面，參差不一，與起伏的遠峰連成一片，減少了畫中的空白，使整幅畫的構圖更爲充實和飽滿，也與稠密的筆意更爲協調。

本幅書體以楷爲主，因題字甚多，字不大。開始書寫時較小，後較放開，字體亦略大。書寫時，有從容不迫之感。引首的三篆字寫得無一般楷書易成之呆板。沈周的書法以行書爲主，篆體甚中規中矩，因篆書較爲正式，有嚴肅愼重的涵義，楷字端正規矩，安靜祥穆，看出他是以莊重恭謹的心情，表達對老師崇敬之意。

本作品沒有明確的記年，但從畫中題跋及畫風推斷爲沈周四十餘歲時的作品，年代約在西元1470年左右，沈自題：「米不米，黃不黃，淋漓水墨餘清蒼，擲筆大笑我欲狂，自恥嫫母希毛嬙。」米是指宋代的米芾，黃是元代的黃公望。米芾的畫人稱之爲米點山水，即以有淡的橫點來點染，並運用多種墨法的變化，構成了煙雨雲蒸的景致，爲其山水之特色。黃公望爲元四大家之一，他師法董源巨然，逸趣天成，超脫物象。沈周對他們甚爲仰崇，希望他的畫中能得到米芾煙雨的意境，也能有黃公望的筆法，使米黃結合爲一，畫非米非黃，而亦有米有黃。沈周在描繪遠景的山峰表現出米氏水墨淋漓的雲山，而近境的石樹中也有王蒙、黃公望等家的技法，沈周吸收諸家之長，融爲己有。畫成時想必沈對此畫應是滿意的，故有「淋漓水墨餘清蒼」之句，然而在沈周題辭中沈卻自謙的把自己的畫比如「嫫母」，以「拙惡」及「誤索」等詞句來形容其畫，古人往往自謙，而沈周尤甚，他學問淹貫，不求名利，更是心懷若谷。

本幅爲劉珏（字廷美）和沈周一起喝酒，劉珏在酒後向沈周索畫，沈周隨即提筆舖紙作畫，畫成即贈劉珏。劉珏與沈家有姻親關係，他也是沈周的長輩，與沈周情誼介於師友之間。沈周自題說：「廷美不以予拙惡見鄙，每一相覿，輒牽挽需索。不間醒醉冗暇。甚至張燈亦強之。」可見沈周爲人非常慷慨。沈周贈送友人的作品甚多，不可勝計。

全篇字體有大有小，長短不一，十分自然。在字型結構上多有變化，如起首六個字「米不米，黃不黃」有重複的字，但各有不同造形，絕無雷同。沈周的書法已無趙孟頫痕跡，也脫離家庭影響。沈周的書法似乎陶然沉醉中，有綜合各家特點。他拙，而得奔逸的意氣，亦因其不求甚工，較不去顧及書畫的工拙，故能生動自然毫無造作，正是無意於佳乃佳，沈周書法往往如此。

畫之右上有陳蒙題詩一首，陳爲沈周內兄，故對沈周的生活種種及性情等十分熟悉，詩中有生動的描述，表現了沈周的內心真實情形。以沈周第二段題款有：「賀盛樓此題，可爲僕之小傳。」之句，應指陳蒙之號。約於十八歲與陳原嗣之女即陳蒙之妹結婚，夫妻感情甚篤。劉珏卒於成化八年（1472）沈周作哭劉完庵七言律詩，詩中有「半生知己酬清淚，一夜傷心變白頭」之句，陳蒙卒於成化十八年（1482）沈周也以詩悼之。成化二十二年（1486）沈周夫人於去世，沈周極爲悲痛，葬之於吳縣西山。

本幅沈周有二段款題，由於畫隨意豪放字亦和畫相應，畫與字都自然活潑，不知是否與借酒助興有關。沈周原是不會喝酒的人，多喝即醉，他常常是爲了陪他的父親而喝一點酒，有時是爲了陪友同樂。其時沈周的書法雖尚未專學黃廷堅，但他家中藏有米芾和黃庭堅的真跡，也學過他們的書法，有趣的是，本篇書風也有點似米不米似黃不黃的巧合。其書法在流暢中帶有動感，瀟灑率意，一氣呵成，用筆中流露出挺拔的個人特色。

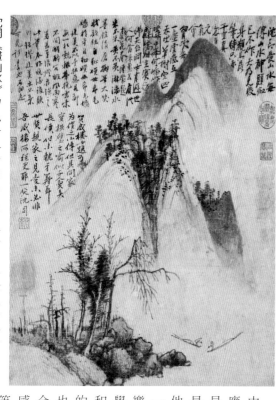

沈周
《畫山水》
軸 紙本 水墨 35.7×43.1公分 台北故宮博物院藏

左頁下圖：
宋 米芾《春山瑞松》軸 紙本 設色 35×44.1公分 台北故宮博物院藏

宋米芾、米友仁父子開創了被稱爲「米氏雲山」的新繪畫風格，表現煙雲變幻、霧氣空濛的意境。現在大米的山水真蹟幾已無存，小米的畫作唯有幾件而已。本幅清《石渠寶笈》題爲「宋人春山瑞松圖」，因有宋高宗之題識，而確認其爲南宋之前之作品，以米芾之前無人有類似畫風，故改定爲米芾所畫。

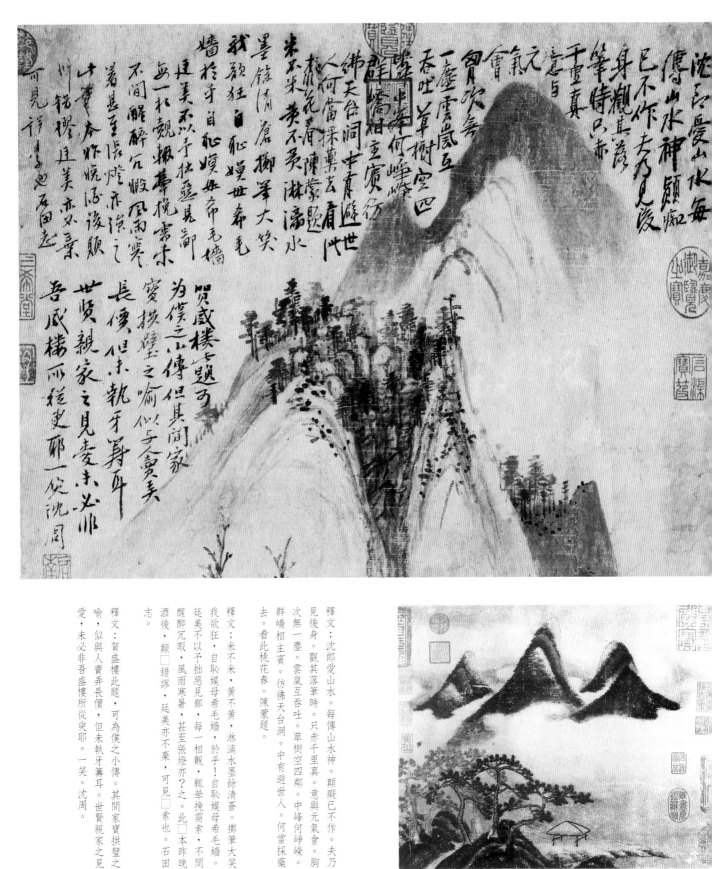

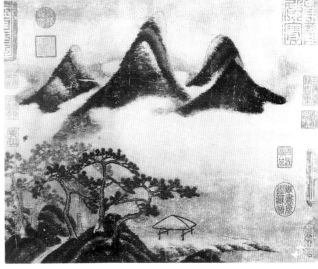

釋文：沈郎愛山水。每傳山水神。顛癡已不作。觀其落筆時。只赤千里真。意與元氣會。胸次無一塵。雲嵐互吞吐。草樹空四鄰。中峰何崢嶸。彷彿天台洞。中有避世人。何當採藥去。看此桃花春。陳蒙題。

釋文：米不米，黃不黃。淋漓水墨餘清蒼。擲筆大笑我欲狂，自恥媼母希毛嬙。於乎！自恥媼母希毛嬙。廷美不以予拙惡見鄙，每一相觀，輒舉挽需索，不間醒醉冗眼，風雨寒暑，甚至張燈亦？之。此□本昨晚酒後，顛□錯謬，廷美亦不棄，可見□索也。石田

釋文：賀盛樓此題，可為僕之小傳。其間家寶拱璧之喻，似與人賣弄長價，但未執牙籌耳。世賢親家之見愛，未必非吾盛樓所從臾耶。一笑。沈周志。

《題劉珏清白軒圖》

1474年 軸 紙本
台北故宮博物院藏

畫為劉珏（1410～1472）於天順二年（1458）所作，時劉珏四十八歲，沈周三十二歲。後來沈周為此圖題款，時為成化十年（1474），沈周已經四十八歲。

《清白軒圖》中有沈周的祖父、父親和沈周三代人的題字，沈周書法啟蒙源自家教，從其祖父和伯父、父親的書法，可以了解沈周早期書法面貌。沈周祖父沈澄之書，撇捺舒展，安和寬博，帶有趙孟頫之風；其父沈恒之書工穩端正，整齊清秀，介於趙孟頫、歐陽詢。他們受時代所限，未能突破時尚潮流。其中劉珏、馮筬、薛英等人之書法，與沈澄父子也有相近之處。

有關沈周詩書畫的師承，他在七歲時從陳寬學詩文，但因沈周極其聰明，有青出於藍之態，後來陳寬遂遜去。他另一老師為杜瓊，曾是其父沈恒學畫啟蒙的老師，後來沈周亦隨杜瓊學畫，其時沈周大約十五、六歲、所以，沈周早年最重要的教育來自家庭，他受到祖父、父親、伯父的薰陶和教導，因他們都是飽學之士，故沈周能有深厚的根基。沈周學詩文最早，其後學繪畫都另聘老師特別指導，唯有書法是從家庭教育和自我學習而來。沈家的收藏甚為豐富，有不少宋人書法的真蹟，其中蘇、黃、米等名帖對沈書法的形成甚有幫助。

沈周在五十歲以前，是沈周書法醞釀改變的階段，其時雖沈周的書法更趨成熟老練，用行楷書題畫得心應手。但沈周似對自己的書風不甚滿意，有意求變。他對時尚眾人所推崇的趙孟頫和二沈的「館閣」書體是不滿的，而有意向備受時人排斥批評的宋代書家學習，這是他在藝術上有過人的敏銳，因走向館閣之路必然萬劫不復。「館閣」和「臺閣」、「干祿」為異名而同質，是千篇一律，沒有生氣的書體。這時沈周尚在尋求突破的階段，故他的書法中有蘇有米，也有黃的韻味，遊走於宋四家之間，他有時從傾斜取勢，有時則又恢復其端莊穩重，因他尚未找到要建立的書風，走向不明，風格仍未形成。他的好友吳寬比他小八歲，吳寬在成化八年廷試第一，當時參加科舉考者必須能寫端正秀麗的小楷，即寫干祿的書體，但吳寬

明 沈貞《竹廬山房》
1471年 軸 紙本 設色 115.5×35公分 遼寧博物館藏
此圖作於成化七年（1471），畫中描繪沈貞遊毗陵經山房，受普照師父款待，並與之在竹廬談聚的情形。該畫以王蒙畫風為主，兼有吳鎮及倪瓚筆意，用筆遒勁，墨色渾厚，並以平衡穩定的結構，營造出靜穆的氣氛。

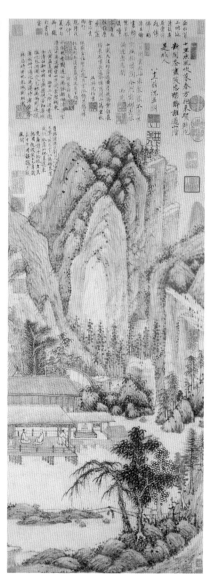

明 劉珏《清白軒圖》
1474年 軸 紙本 97.2×35.4公分 台北故宮博物院藏

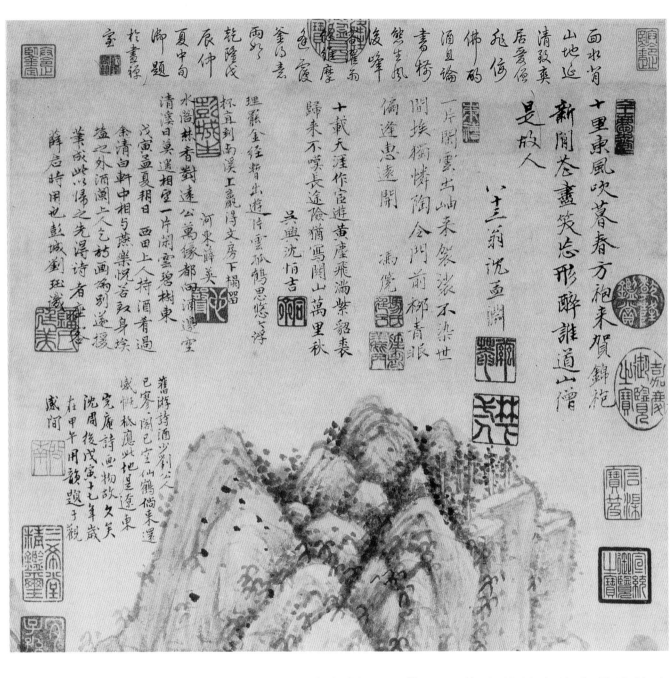

沈和吳二人相同，有不俗媚時人、不隨流逐波之觀念，也不願為為時代所囿的精神。他們也想脫離館閣閣影響，尋求改變而醉心蘇軾。

是好友，並都醉心書藝，在書法方面必有許多相同的看法，並且是互相切磋和影響的。唯沈周此時的書法已出現了新的氣象，筆法自由清勁，在《清白軒圖》諸多題款中，他廣學各家之長後，形成瘦勁清奇的風格，已走出趙體和家庭的影響，與杜甫主張「書貴瘦硬方有神」的觀點，不謀而合。

劉玨為沈周姐姐的舅翁，作了幾年的山西按察僉事後不再為官，回到家鄉隱居，寄情於書畫。劉玨之畫學王蒙，祝允明稱其畫有董巨遺意。他對沈周的畫特別喜愛，與沈周往來密切，是沈周的詩侶畫友。《清白軒圖》是劉玨自畫其所居之處，稱之為「清白軒」，是劉玨表示其為官清白之意。沈周題此畫時，已在劉玨畫此圖十七年之後，此時劉已亡故多年，沈周作七言詩一首，表達對故人的悼念和心中的感慨。

沈家三代題識之釋文

《清白軒圖》《沈澄題識》
十里東風吹暮春，方袍來賀錦袍新。閒花盡笑忘形醉，誰道山僧是故人。八十三翁沈孟淵。

《清白軒圖》《沈恒題識》
十載天涯作宦遊，黃塵飛滿紫貂裘。歸來不嘆長途險，猶寫關山萬里秋。吳興沈恒吉。

《清白軒圖》《沈周題識》
舊游詩酒少劉公，人已家家閣已空。仙鶴倘來還感慨，祗應此地是遼東。完庵詩畫，物故久矣。沈周戊寅十七年在甲午用韻，題子觀感間。

自題《畫山水》

1476年　軸　紙本
台北故宮博物院藏

《山水》畫與書爲成化十二年（1476）沈周五十歲時所作，現藏台北故宮博物院，從題款知沈周在四月二十九日約陪友人吳瑜（石居）游虎丘，獨沈周未能前往。翌日，沈周一人至虎丘，而友人已乘舟離開，沈周有落寞之感而作一詩，詩爲：「雨後振孤策，迢遙追往蹤；仰題在危壁，想唾落飛淙。山鳥伴後人，當杯啼高松；獨酌不成醉，於邑煩吾惊。」後因吳瑾之表弟求畫，沈周畫《山水圖》並題此詩以贈。身爲一位文人畫家，當他在悠遊山水時，常常是帶有豐富的情感，真心的表現出對大自然的熱愛。因此，沈周的作品中有不少紀遊的詩和畫，虎

丘爲其常遊之處，並有多幅畫作以虎丘爲景。他的好友吳寬曾說：「吳中多湖山之勝，余數與沈君啓南往遊　其間尤勝處　輒有詩紀之　然不如啓南紀之於畫之似也。」

本幅因係題畫字較小，較爲活潑，略有黃體筆意結構，其書已開始有黃山谷形態，橫、撇、捺較長，字較豪放，「雨」、「丙」二字的第一筆作長劃，「仰」、「啼」長，其他如「迢」、「遙」、「追」遊」等字末筆放長等，有長筆縱橫取勢的特色。

沈周在書法方面經過了尋求變革的階段，在五十歲左右終於在宋人中選擇黃庭堅爲他學習的對象。黃庭堅對沈周來說並不陌

蘇州虎丘塔（黃文玲攝）

虎丘位於蘇州西北處。爲春秋時代吳王闔閭（？～496B.C）葬身處，相傳葬後三天見一白虎坐臥於此，故名「虎丘」。虎丘塔始建於五代後周顯德六年（959）是現存蘇州最古老的一座塔。爲歷代文人懷古悠遊山水必到之處。（慈）

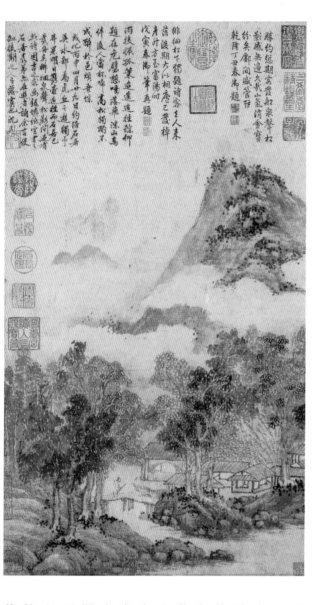

沈周
《畫山水》
1476年　軸　紙本　淺設色　56.1×31.7公分　台北故宮博物院藏

生，從早年起他一定對黃山谷有所注意，因爲沈周家藏書畫頗爲豐富，有宋四家真蹟多件，其中即有：山谷老人書《老杜律詩二首和山谷書《馬伏波廟詩》一卷真蹟。這都是黃庭堅的書法精品，特別是《馬伏波廟詩》（又稱《經伏波神祠詩卷》）爲其行書大字代表之作，共有四百七十餘字，清吳其貞《書畫記》稱此卷：「書法莊嚴，甚有秀色。」文徵明跋中稱：「雄偉絕倫，真得折釵、屋漏之妙。」故沈周學黃庭堅有極佳的條件，想而這都是他學黃的原因吧。黃曾自評其在元祐時期的書法，說那時用筆不知擒縱，太露鋒芒，所以字中無筆。他說字中有筆，如禪家句中有眼。而經伏波祠作於宋建中靖國元

而黃在宋四家中又是最有創造性的一位，想必這都是他學黃的原因吧。

10

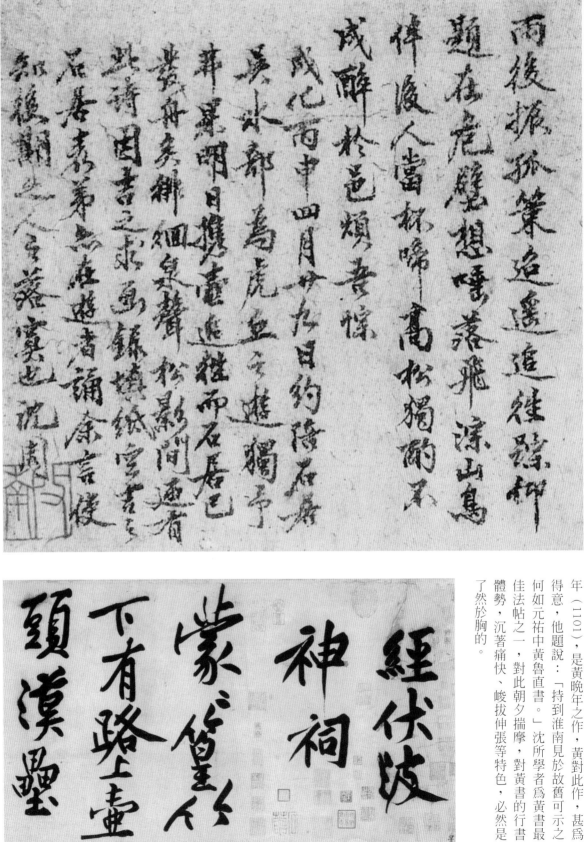

年（1101），是黃晚年之作，黃對此作，甚為得意，他題說：「持到淮南見於故舊可示之何如元祐中黃魯直書。」沈所學者為黃書最佳法帖之一，對此朝夕揣摩，對黃書的行書體勢，沉著痛快、峻拔伸張等特色，必然是了然於胸的。

釋文：成化丙申（1476）四月廿九日，約陪石居吳水部，為虎丘之遊，獨子弗果。明日，攜壺追往，而石居已發矣。徘徊泉聲松影間，迺有此詩。因吉之求畫，錄填紙空，吉之石居表弟，亦在遊者。誦余言，使知後期之人落寞也。沈周。

宋 黃庭堅《經伏波神祠詩》局部 1101年 卷 紙本
30.4×820.6公分 日本東京永青文庫藏
黃庭堅書法，結體緊密，已長劃向四面展開，輻射狀，取橫斜之勢，字形長短相間，極有變化。其書極具放逸之神采，創意十足。（洪）

本篇題跋爲沈周於成化十二年（1476）中秋日所書，沈周五十歲。

古人主張養氣，並說氣不可不養，文人養氣的根本，除讀書之外尚要有廣博的見識，故要讀萬卷書，行萬里路。他們認爲有了深厚的學養才可培養出浩然之氣，並可化之爲高雅之氣，如書卷氣、文士氣等。因此重視和大自然的接觸，特別是書畫家，在其凝神專注時，並能從中得到創作的靈感。所

以遊樂於山水之間是文人所嚮往的生活方式，也爲其日常不可缺少的活動。沈周崇尚自由，願爲隱逸，遁世而居，他除經常遊吳中名勝外，也曾遠至山東泰山、南京、杭州等地旅遊，於成化七年（1471）沈周四十五歲時曾和友人到杭州西湖，特地專程拜弔林和靖之墓，沈周因讀蘇軾題林和靖詩卷，而借其韻吟詩一首，他將詩句題於家藏林和靖手札之後，表達對林逋景仰之意。林逋爲北宋的名士，一生隱居於西湖的孤山，他終生不仕亦無娶，在孤山種梅養鶴，有「梅妻鶴子」之名。他擅長書法、作詩，寫有多首詠梅詩，意境甚高，梅花的孤芳高潔和脫俗，正是他一生漂恬淡的寫照。沈周題記說：「數年前，余與劉完庵，史明古遊杭，首謁林和靖處士墓弔之，至今高風清節，猶想見於湖山間而不能忘也。」沈周也是隱逸者，對林逋遠離官宦的清高行爲，也是應有一種特別的感情，同時對他的書法，也是非常欽佩的，他在詩中說「我愛翁書得瘦硬，雲腴濯盡西湖淥。西臺少肉是眞評，數行清瑩含冰玉。」可見沈周對林書法的讚賞。沈周的書法也是瘦硬有神，清瑩中含有凝厚之致。

沈周他在本幅中以厚重靜宓，略帶瀟灑之筆法以中鋒書寫，書意沉蘊，骨架挺勁。書中兼帶有鍾、王及蘇東坡、黃山谷等人的韻味，似可見到其受黃山谷影響已增多，但尚未到以黃山谷爲主的階段，書中穩健卻少變化。沈周已從家庭及師長的影響走出，也較有個人的風格，這與其天份有關，故他的書

與畫往往自然流露出堅挺的特色，其書法的造詣，不在明初二沈之下。

卷後有陳頎題識，云因沈周兒子雲鴻出示和靖先生手書二簡，故題之於後。雲鴻受家庭影響，亦特好古器物書畫並工鑑賞。

沈周好山遊，故其作品有許多紀遊寄興之作。《吳中山水圖》共十六開，《天平山》爲第三，每提此處必談「先天下憂後天下樂」的范仲淹，沈周題此幅「天平合在名山志。山下祠堂更有名。何地定藏司馬史。高屏落日雲霞亂。集樹交花鳥雀爭。要上龍門發長嘯。世人無

林逋（967～1028）北宋隱士，諡和靖先生。善行草書，書法清瘦道勁，黃山谷云：「林和靖筆意殊類李西臺（李建中）而清勁處尤妙」。蘇東坡有《書和靖林處士詩後》長詩一首稱讚其人其書，故後來如沈周、吳寬、李東陽、陳頎、張淵、乾隆皇帝等都步韻和句。本幅林逋行書十九行，共一九五字。

多半於江浙一帶，《天平山遊》佈局規整，字大小相間。書中云：「林和靖公兵萬屏落日雲霞亂，誰負花公兵萬屏落日雲霞亂，門裝長嘴世人無耳着驚聲。」亦不例外。（蕊）

我愛翁書得瘦硬雲腴濯盡西
湖渌西臺少肉是真評 東坡云書似西臺差少肉
數行清瑩氷玉含宛然風韻溢
其間此字此翁俱絕俗開緘見
字即見翁五百年来如轉燭
可憐人物两相求落我掌中珠
有是水邊孤墳我曾拜土冷
煙荒骨難肉當時州吏歲勞問
于今祀典誰登錄翁固不能知
我悲耶對湖山歌楚曲我謌湖

山亦不知惟有春鳩叫深竹塢
来把酒弔僊纖猶勝無錢對
黄鞠
數年前予與劉完廣史明古遊
杭首謁林和靖慶士墓弔之至今
高風清即猶想見于湖山間不大
能忘也近讀東坡先生題慶士詩
高妙絕塵誠寡和之曲惜其
韻為作一首書于所藏慶士二
平帖後以識仰止之意
成化丙申中秋日長洲沈周

自題《參天特秀》

1479年　軸　紙本　台北故宮博物院藏

《參天特秀》為沈周於成化十五年（1479）的作品，畫松樹贈與友人。劉獻之來吳，與沈周相識於姑蘇臺，沈周寫此贈送。沈周題七言長詩一首並題識：「獻之劉先生，遼陽材士，來吳，予與識於姑蘇臺，因寫《參天特秀圖》，侑詩贈之。己亥沈周。」七年後沈周重題「予作是障子於己亥，迨今乙巳，凡七寒暑。蓋以松為材木，以其材擬獻之之材士，而轉贈陳君鳳翔，鳳翔常熟材士，為士林之喬木，而以松擬

人。沈周畫此時年五十三歲，後七年，陳鳳翔持畫求沈為之重題時周年五十九歲。

《參天特秀》為沈周於成化十五年（1479）也。獻之謙不自擬，而轉贈陳君鳳翔，鳳翔常熟材士，為士林之喬木，則予之誦於松者，前言盡之矣，茲不復贅。長至日，長洲沈周重題。」這是因松為材木，而以松喻材者，氣慨有餘；不成材者，抱節而屈。」又黃公望說：「松樹不見根喻君子在野。」沈周此圖頗有氣勢，文稱劉獻之為材士，又未畫松根，即喻君子在野之意。沈周作本幅於五十三歲，其畫描繪細緻，松針和樹幹形狀可用「精細入微」來形容，畫法嚴謹，線條蒼勁，與其晚年疏簡的「粗沈」風格有明顯不同，用墨較濃而有精神，技法非常純熟。

眾木皆萎，只有松柏獨存，未有凋傷，松柏和眾木不同，經得起酷寒考驗。故古人將松比喻如君子之德，堅忍不拔。荊浩說：「成材者，氣慨有餘；不成材者，抱節而屈。」又黃公望說：「松樹不見根喻君子在野。」論語有「歲寒，然後知松柏之後凋也。」之句，意謂在特別寒冷的年歲，冬天來臨，熟。

書法方面，從這兩題書法中可以見到前後差別，前款五十三歲之書法，是不如後來的。二者只相差七年的時間，沈周的書法精進不少。五十九歲之題字不論在行氣、章法或筆力上均勝一籌。如以前後款之第一行作比較，前款尚有猶豫之態，致未能完全筆直而下，因而略影響到後幾行排列的整齊；但後款之首行則非常垂直，極有把握。五十三歲題款與五十歲林逋《手札二帖》題句極接近，其中「我」字與「有」字等，兩幀之用筆結體幾於相同。五十九歲之題，其瘦硬有神的風格更為強烈，字形更為瘦長，筆力則遠為老練，筆也由雅秀更趨剛勁，產生奇倔的態勢。

沈周在五十八歲以後自號白石翁，其畫和字都有變革，其書則有更多黃山谷風貌出現，如撇和捺拉長的寫法，即是黃體的特色，然而沈周卻比黃瘦勁、含蓄，亦較少誇張，形成較有個人特色的風格。

沈周　自題《參天特秀》　1479年

釋文：我聞東海鹽巫閭，山中有樹青瑤株，參天直上有奇氣，文章滿身雲霧俱。無雙自以國士許，況是昔時稱大夫。人間草木各適用，大材必待明堂須。嗚呼，大材必待明堂須，不與樗櫟論區區。獻之劉先生，遼陽材士，來吳，予與識于姑蘇臺，因寫參天特秀圖，侑詩贈之。己亥（1479）沈周。

沈周　自題《參天特秀》　1486年

釋文：予作是障子於己亥，迨今乙巳（1486）凡七寒暑。蓋以松為材木，以其材擬獻之之材也。獻之謙不自擬，而轉贈陳君鳳翔，鳳翔常熟材士，為士林之喬木。則予之誦於松者，前言盡之矣，茲不復贅。長至日，長洲沈周重題。

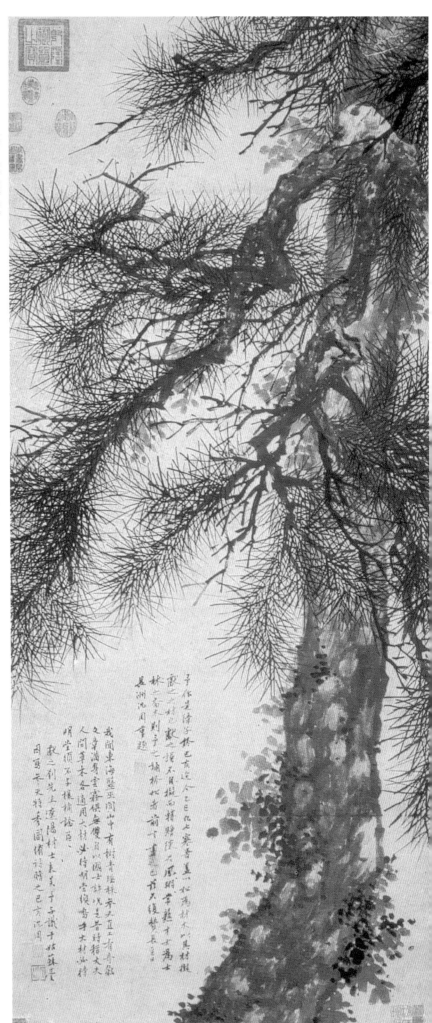

沈周《參天特秀》1479年 軸 紙本 水墨 156×67.1公分 台北故宮博物院藏

沈周《古松圖》軸 紙本 73.9×51.2公分
台北故宮博物院藏

本幅畫松比之《參天特秀》，畫筆簡練，
是爲較晚之作品。有吳鎮之風格，以其題
識內容觀之，此圖爲賀人壽慶之作。

釋文：堂下有松樹，參雲數百年。種松人
未老，長作地行仙。長洲沈周奉祝。

《化鬚疏》

局部 約1486年 卷 紙本 28.4×464.4公分 台北故宮博物院藏

　　《化鬚疏》行書五十二行，每行二至五字不等，未署書寫年月，大概爲沈周六十歲左右之作，因沈周在五十八歲時爲周宗道寫《生壙誌》一文，本篇書法作品應作於此文之後。從序中可知寫本疏的原因，在沈周的朋友中，趙鳴玉無鬚，而曾爲沈氏塾師的周宗道卻長鬚茂密，姚存道遂請沈周作疏向周宗道募鬚，請分十莖予趙鳴玉。無鬚大概在當時被認爲是缺少男子氣慨之象徵，故朋友爲他化募。文有詼諧戲謔之趣。《化鬚疏》對仗工妥，內容生動，開始在序的部分說明作疏原由，疏的起首以「天閤與地角不毛」指趙鳴玉無鬚一事，中段述說若鬚有餘以補他人不足，有成人之美，末段則以活潑的想像，描寫趙鳴玉得到長鬚後喜樂和感激的心情。

　　此幅作品是一篇疏文，標題「化鬚疏」略大，序文低於標題字略小，正文與標題同大，最後落款字，形又復如序文一般大小。沈周撰文爲趙鳴玉化鬚，雖似游戲，但他卻非常認眞，如在書寫一篇正式的疏文，其書法也是一筆不苟的。

　　這是一篇非常精彩的書法作品，在認眞學習黃山谷後十年左右，沈周能寫得這樣一篇。

　　好，是不同凡響的，這是天資和努力的結果。此書精神煥發，得山谷神韻，筆中兼有遒勁，能縱能收。筆力剛健有如「金剛杵」，如此有力的筆法，是沈度、董其昌所不及的，筆力強弱爲評論書法重要標準之一，故沈度用筆纖柔，而董其昌略爲怯弱，是其美中之不足之處。

　　沈周深知黃庭堅行書特色，故能得其三昧，對於山谷用筆一波三折之法，甚有把握，結體中宮緊歛，精神內聚有神，運筆不露鋒芒，撇捺放逸有度，橫豎長短隨勢而化，分布得宜，筆法有擒有縱，放處不縱，逸而不散，寓變化於其中，故氣象不凡，沈周學黃山谷書法至此已得其精髓，直入黃山谷堂奧。

　　明沈周的學生文徵明爲書法大家，他的大字也學黃庭堅，但若將其在六十二歲所書寫的大字行書《春日漫興》與沈周作於六十左右的《化鬚疏》比較，文徵明鋒芒畢露，在寫捺時用筆有趙孟頫的習氣，筆力較弱，未如沈周精微嚴謹和雄強的氣勢，文徵明諸體中以小楷爲最精，如行書大字尚略遜沈周一籌。

宋 黃庭堅《松風閣詩》局部 1102年 卷 紙本
32.8×219.2公分 台北故宮博物館藏

編按：明代學山谷書風氣盛，根據傅申教授的研究，沈周專學山谷的行、楷書，學習來源直接以自家收藏的《經伏波神祠詩》、《老杜律詩二首》…等。另見過友人收藏之《李太白憶舊遊詩卷》、《諸上座卷》…等。這些書蹟流傳於吳中文人間，故對於文徵明、祝允明等皆有可能受到影響。（參考傅申教授《明代書壇》），收錄於《書史與書蹟—傅申書法論文集》）

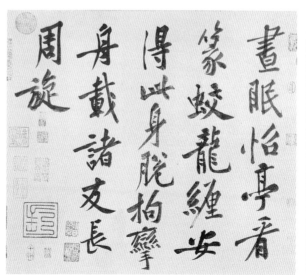

16

春日漫興
春興
春雨蕭

元 趙孟頫《煙江疊嶂圖詩》局部　行書　卷　紙本
47×413公分　遼寧省博物館藏

趙孟頫此卷行書，縱情揮灑，淋漓盡致，其捺筆起伏
跌宕，有黃山谷筆意。而沈周書法雖受家學影響，但
至晚年，則脫趙體的影響，溶山谷筆法於己意。（洪）

明　文徵明《春日漫興》局部　1533年　卷　紙本　行書
35.6×895.7公分　台北故宮博物院藏

本卷為文徵明、陸治之書畫合璧卷之書幅部分，作於
1533年，畫幅為兩年後（1535）陸治所補，為絹本；引
首則為陳淳所書。文徵明，初名璧，字徵明，以字行，更字徵
仲。大字學黃庭堅，筆畫形態頗能肖似。而或因本性
嚴謹，守於法度，故在勢氣和韻味上尚有不連之感。
未如黃之奇偉生動和放縱自如。其書與沈周相較，筆
力顯為柔弱，少有沈周之老辣堅實。本幅似鋒芒較
露，也為不足之處，然文徵明書有秀氣，儒雅瀟灑，
有唐宋及二王法度，是其優點，故能成為傑出書家。

（1470～1559）

自題《夜坐圖》

1492年 軸 紙本
台北故宮博物院藏

沈周的故鄉相城里位於蘇州東北約三十公里處，當時該地有洪水之患，弘治五年（1492）沈周為避洪水來到蘇州。這年秋天沈周六十六歲，他畫《夜坐圖》，並作〈夜坐記〉。

這幅立軸的構圖比例極有特色，是與眾不同的，全圖上半約二分之一的空間，是寫得密密的一篇題字，圖的下半部份是設色山水畫，這種比例既少見又突出。字和畫都很生動，在群山環繞中有數棵喬松，數間茅屋和瓦房，一位老翁坐在几旁，持書夜讀。近處有小溪，溪上一石板小橋，低樹參差，風吹葉動，水流潺潺。水墨明淨，正是夜雨初霽景色，筆法簡潔，蒼中含秀。

題文〈夜坐記〉洋洋灑灑四百餘字，是一篇論理說道的散文，也是一篇審美感興富有哲理的文章。文章首述作者寒夜起坐，讀書稍倦時束手危坐。接著描述在他在「清耿

之久」後，而漸有所聞。聞「犬聲猞猞」、聞「風聲撼竹木」、與行整齊筆直，足見其在自由揮灑時，仍能再聞「鐘聲」。聯想到內心世界和外在境遇的關係，他說以往的體驗往往是外靜而內定，但是今夕則不然，可以做到外動而內靜。因傾聽各種聲音，興懷有感，而產生「志意」和思想。他說：「凡諸聲色，蓋以定靜得之。故是足以澄人心神而發人志意如此」，因「定靜」之故，而能夠人心神而發其志意，可以不為紛雜的事物所干擾，形不為物役。當外界「聲絕色泯」，即客對象消失時，他自興感所發的志意，仍然可以「沖然特存」。沈周肯定夜坐的功用，可以因物以發人立志自省，通過這種感悟的心理活動及體驗，而得定靜要義，以求事物之理、心靈之妙，用為修己應物的態度。

書法部份所佔的比重甚大，為篇幅之一甚為專心，故能外靜而內定，這是有別於以往的經驗。他卻能做到外動而內靜，他覺得夜坐功效甚大，可以澄人心志，而得物理。全文四百餘字，是一篇記其心理活動及審美經驗的文章。

不假思索，一揮而就之作。書不甚工，但列與行整齊筆直，足見其在自由揮灑時，仍能做到行氣連貫，布局完美。書法線條剛勁挺健，題字時落筆較快，乾脆有力，自然而毫不做作。字形長短相間，參差有致，重心向左下微傾，以斜畫張弛取勢。書法與詩文及畫之結合，到了隨心所欲、無拘無礙的地步。這種隨意所需，拈之即來的功力，是與其出人的胸懷修養、豐富的學識分不開的，作品到了氣韻生動的境界。

有關沈周的〈夜坐記〉內容，乃述其嘗於寒夜醒來，不能復寐。夜靜，有所聞而有所思。平時沈周常夜讀至二更方息，讀書時甚為專心，故能外靜而內定，這是有別於以往的經驗。他卻能做到外動而內靜，他覺得夜坐功效甚大，可以澄人心志，而得物理。全文四百餘字，是一篇記其心理活動及審美經驗的文章。

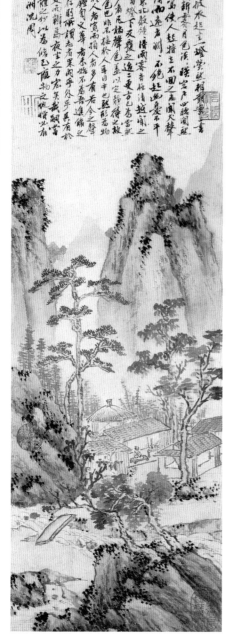

沈周《夜坐圖》1492年 軸 紙本 設色 84.8×21.8公分 台北故宮博物院藏

夜坐記

寒夜寢甚甘，夜分而寤，神度爽然，弗能復寐，乃披衣起坐。一燈熒然相對，案上書數帙，漫取一編讀之，稍倦，置書束手危坐。久雨新霽，月色淡淡映窗戶，四聽闃然。久之，漸有所聞，聞風聲撼竹木，號號鳴，使人起特立不回之志。聞犬聲狺狺而厲，使人起閑邪御寇之志。聞小大鼓聲，小者薄而遠者淵淵不絕，起幽憂不平之思。官鼓甚近，由三撾以至四至五，漸急以趨曉，俄東北聲徹，則思當事物之有當止而不止者。

又有待旦興作之思，作之思不能已為。余性喜夜坐，每攤書燈下，反復之，迨二更方已為常。然人喧未息而又心在文字間，未嘗得外靜而內定。於今夕者，凡諸聲色，蓋以定其境之靜，而惟以助吾心之動，則其為物也，豈於人者寡而於予者多耶？

聲與色之接於人者未始不為聲色之所役，役人者寡有若今之聲色為吾所役者也。役使一色泯而一聲絕，色泯而吾之志沖然特存，則所謂志者果內乎？是故物之益於人者多有若今之聲也。而擴人者寡有若今之聲也。聲絕色泯而吾之志沖然特存，則所謂志者果內乎外乎？其有於物乎？得因物以發，而物平得以役使人也。

物平得因物以發，吾是長明燭之下，物之理心體之妙，如是者，若惟怡已，惟物之妙，如若必有於。

齋心孤坐於更長明燭之下，作。

弘治壬子秋七月既望，長洲沈周。

凡花者葉
者果者蒜
者飛者走
者舉圓
於化二非
人力所能
效矣可學
王君強余
筆墨以
置其像
其說猶
捕風捉

自題《寫生卷》

1494年 紙本 水墨 全卷 33.1×1160.1公分
台北故宮博物院藏

本卷沈周為老友王可學作，時在弘治甲寅（1494）沈周年六十八。引首橫一〇三公分有清高宗題「筆參造化」四大字，款署乾隆御筆。本卷為水墨寫意，畫分二十四段，所取題材有：牡丹、梔子、芙蓉、山茶、石榴、枇杷、柿、蓮藕、瓜、菜蔬、紫茄、水晶蔥、新筍、山藥、菱角、葵白、王瓜、薑芽、鴝鵒、雙鳩、蠟嘴、雞、鴨、兔等，每段均有題詩句。是年又作《寫生冊》十六幀，該冊除一幀是淡設色外，其餘均為水墨寫意。

沈周以「寫生」二字為其畫冊畫卷之名，其所謂寫生的概念，與西方美術所說的寫生是不同的。沈周認為天地間造化生物各有不同，而萬物皆有生意，寫生就是觀物之生，寫萬物之生氣及生意。因此，寫生和寫意不能二分。古人寫生可以肖似物形，也可以遺貌取意。沈周的花鳥畫雖有多種面貌，但以寫意為最多，是以筆墨為寄的。他曾自題其《寫生冊》說：「我於蠢動兼生植，弄筆還能竊化機。明日小窗孤坐處，春風滿面此心微。戲筆此冊，隨筆賦形，聊自適閑居飽食之興。若以畫求我，我則在丹青之外矣。」

沈周的花鳥畫亦有很高成就，足以與其山水畫抗衡。他的水墨寫意花鳥極有創意，其畫看似前人又不似前人，有許多自己的獨創成份，其動物畫亦是如此。他開啟了文人寫意水墨的新風貌，並在花鳥畫的發展上有著極大的貢獻。在花鳥畫領域中，自明代以來公認以沈周、陳淳、徐渭為三大家。陳淳是沈周的再傳弟子，直接受到沈周的影響，而徐渭的大寫意畫法，又是從沈周、陳淳的基礎上發展來的。因此他們二人的花鳥畫成就，主要得法於沈周。明清二代的花鳥畫，幾乎為沈周的畫風所籠罩。其影響至今不減，如齊白石、潘天壽等人的寫意水墨，也可歸入沈周一脈，他們是沿著沈周的軌跡演進而來的。

卷後有自書一篇題跋，其題字為：「凡花者，葉者、果者、蒜者。飛者、走者、舉者於化工，非人力所能效矣。可學王君強余筆墨以置其像，其說猶捕風捉影，余何能哉！余與可學交二十餘年，各及老日而再見於今，茲情有不可拒，故強余所不能也。弘治甲寅歲沈周跋。」沈周所書，整篇勢盛意足，瘦勁開雅，形質峻健。其結構疏密勻稱，縱橫有序，而氣息相通，無絲毫板滯之感。用筆老辣蒼勁，長撇長橫，瀟灑爽利而不失法度。此幅自書卷能把握黃山谷特徵，並參以自家渾厚雄強的筆法，形成個人風貌。是得心應手，法、意兩得的佳作，兼具遒勁、古質的美感。

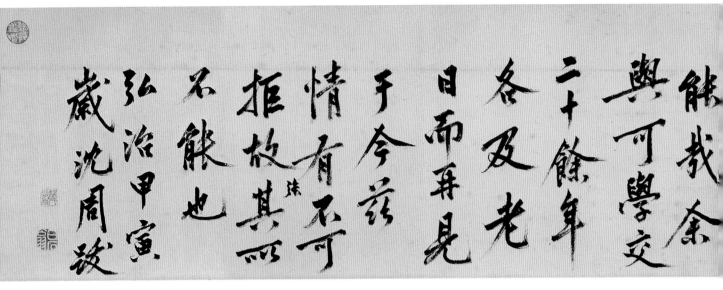

明 徐渭

《牡丹蕉石圖軸》 軸 紙本 水墨 120.6×58.4公分 上海博物館藏

徐渭(1521～1593),浙江紹興人,字文長,號青藤道人、天池山人。中年始學畫,特擅花鳥。徐渭大寫意畫法乃從沈周與陳淳的基礎上發展出來。本幅風格,擁有沈周樸質的筆調,加上陳淳用墨的淋漓恣意之感。(蕊)

沈周《寫生卷》第一段《牡丹》

牡丹以水墨畫出,先畫花心部份,以筆蘸濃墨淡墨以求一筆中有墨色變化。花心較濃,花瓣較淡。葉則墨色濃重,與花形成對比。清代畫家方薰說:「石田點簇花果,每用複筆,多蘊蓄之致。」本幅墨色勻淨,生氣盎然。沈周題句:「不須千萬朵,一柄足春風。」

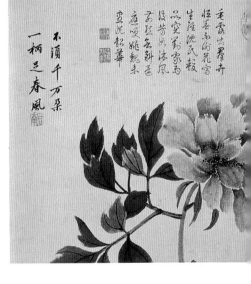

不須千万朵
一柄三春風

明 陳淳《寫生卷》第一段《牡丹》 1538年 紙本 水墨 台北故宮博物院藏

陳淳《寫生卷》,寫於戊戌年(1538),作者五十六歲。此幅作品和沈周的牡丹在構圖和畫法上有許多相同之處,不同的是:沈周較為沉穩質樸,花瓣交代頗為清楚;而陳淳運筆加快,花瓣以快速飛而成,墨色之濃淡自然滲透,故其作品酣暢瀟灑,活潑生動。

自題《崇山修竹》

《崇山修竹》 1501年 紙本 台北故宮博物院藏

沈周題款在弘治十四年（1501）年，而《崇山修竹》一畫應作於成化六年（1470）以前。依後來沈周在此畫上的題記，知這畫原是爲友人馬抑之而作，後來歸劉以規所有。成化六年劉珏將此畫送給乃弟弟劉以規，因即將上京應試，劉珏題詩其上，以期他有遠大之前程。翌年劉珏逝世，以規爲紀念其兄，向當時在京作官的吳寬和文林索題。以沈周的畫來看，風格仍以王蒙畫法爲主，與《廬山高圖》相近，屬於其早期的畫作。

畫中題款者有文林、吳寬等人，文徵明之父，字宗儒，長洲人。成化八年進士，官至溫州太守。文林赴任溫州時，吳中友人爲其餞別，沈周作《虎丘送別圖卷》並故，沈周題七律一首，表達無限感慨。他幾乎有畫必題，因學識淵博，作詩題畫提筆立就。題詩文爲興感而作，自抒個人情感懷抱，故詩言之有物、真情流露，甚能感人。本幅自題詩款，因畫的空間已被題滿，另書一紙裱上。書法是沈周晚年典型的風格，沈五歲題此畫時，吳寬仍健在，但三年後去世。劉以規名竑，常熟人，成化乙酉舉人，

官爲定州知州。

畫中有崇山峭壁，人屋數椽，窗間一人持書而坐。由文林題識中，知畫中所表現爲常熟穿山劉以規讀書處，或許這是馬抑之將表現黃的風神。吳中並無崇山峻嶺，沈周畫崇山出於想像，有喻人品崇高或崇山中隱有高人之意。竹爲江南常見植物，蘇東坡有「無竹令人俗」之句，又竹爲歲寒三友之一，是文人雅士所喜愛者，沈周居處即名之爲「有竹居」。或因劉以規之居處種有修竹，故沈周以之入畫。

沈周畫此圖時四十四歲，題畫在三十一年以後，他已經七十五歲，睹物懷舊，人事已非。與畫有關諸友除二人外，其餘都已亡

周和黃庭堅同是修養極高、博學多才的人，沈周甚能領會黃所追求的韻味，故其書法能表現黃的風神。沈周用筆剛勁有力而不失含蓄，剛中有柔，厚重中兼有俊秀。字之中心緊湊，向外伸張而不過份，字體修長，帶有欹斜之勢，有文人氣而少有霸氣。整幅畫作因詩佳書好，更增加作品的價值。

《崇山修竹》《文林題識》

釋文：輞川圖畫渭城詩，千里相看有所思。老屋碧桃山色在，劉郎去後沈郎悲。劉完菴、沈石田皆以詩畫擅名，而以規持是圖在京邸索題，因錄如右。八月廿六日，文林識。

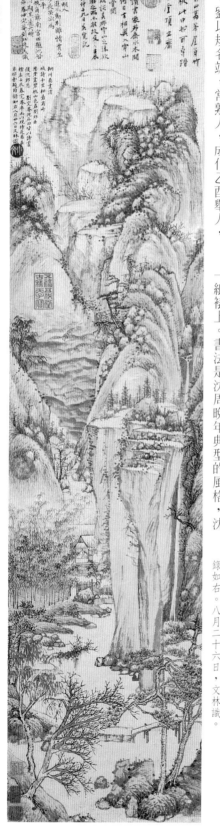

《崇山修竹》 1470年 軸 紙本112.5×27.4公分 台北故宮博物院藏

劉玨《行書仰問帖頁》

仰間忽辱
書問併及
華箋見示顧子雜非造五鳳樓手課領
佳惠盉能然、因戒謝箋一律語粗意淺
不可呈諸
大方然冒進不不容己者良欲取正於
函道也中秋後三日晚生劉玨錄奉
蘭宮先生隱德孟文

劉玨《行書仰問帖頁》局部 冊 紙本 27.9×42公分 北京故宮博物院藏
劉玨為祝福其弟劉以規而題《崇山修竹》的時候，是在其過世前一年。劉
玨善畫山水亦擅書，崇元人風。其書以此作為例，似與趙體一流，遒美規
整。

吳寬《楷書韓夫人墓誌銘》

戊戌卒于家
朝廷嘗遣官治墳于吳縣雅宜
山之[原後二十年其配夫人金
氏沒其子數其疏告袞
天子識公生時多著勞績而夫人
實公配也將下禮工二部議蓋
大臣妻受封而治墳後凡合葬者近例
賜祭而治墳後凡合葬者近例

吳寬《楷書韓夫人墓誌銘》局部 冊 紙本 27.1×28.9公分
北京故宮博物院藏
吳寬和沈周相交甚篤，他們常結伴同遊，並詩畫相酬。吳寬對沈周的畫特
別喜愛，沈周也常畫圖相贈，縱使吳寬遠在京師，沈周也常作畫寄與。吳
寬書學蘇東坡，每見其字，即臨一過。其書點劃豐腴，結體寬舒，以此作
為例，略有隸書筆意。

《落花圖并詩》引首

約1504年 卷 紙本 28.2×89.2公分 書幅紙本30.5×414.9公分
台北故宮博物院藏

《落花圖卷》未署年款，應是沈周在弘治十二年（1504）年左右的作品。

沈周以青綠山水的顏色畫出了多彩的景物，點點粉紅的杏花，繽紛散落在青綠的草地上，有落花在緩緩流動的江水中隨波逐流。一位面貌祥和頭戴幅巾的老者獨坐樹下，一抱琴的童子隨後而至。想必在花開的時節，老人也曾經來過此地觀賞。如今花已落去，叢樹綠葉漸盛。隔江望去，對岸高低起伏的青山到處有白雲環繞，一道瀑布自山間瀉出，注入江中。在江南杏花春雨過後，綺麗的春光已老，但景色依然令人賞心悅目。畫中看不出鬱結悵惘的情緒，不是感傷，而是一片平靜的景象。紅消綠長，原是大自然的現象，也是人間常態。對畫家而言，大自然總是美好的，紅和綠是美麗的色彩。然而，作為詩人，他卻比一般人對花更有感覺也更有關情，沈周寫過不少有關杏花的詩句，他喜愛大自然的山水，也喜愛春天和百花。不久之前，兒子雲鴻病逝，當他處在老年喪子之苦，又想到自己來日無多，因而對春天與花木觸景生情，有著更多的留戀和珍惜。於是，沈周將其感觸抒發為畫、為詩、為字，其作品描寫的雖是落花，但其含義卻不只落花而已，而是托物自況。

是年春天，沈周作落花詩十首出示弟子文徵明、徐昌谷，兩人見後各和詩十首呈復，沈周見後，再和十首。後來文徵明將各詩呈太常卿呂嘉禾，呂見後亦和十首，沈周見到呂的和詩後，又和韻十首。沈周前後寫了三十首詩，唐寅也和了三十首。因此落花詩作後，和者甚多，在當時頗有名氣，沈周與文徵明亦屢為人求書錄落花詩。

這件《落花圖卷》及《落花詩》現藏台北國立故宮博物院，它和南京博物院所藏《落花詩意圖卷》、藝苑聚珍《看花吟詩圖卷》、上海博物館藏《落花圖扇書落花詩》，均於這時前後作成。南京所藏的《落花圖扇書花吟長題》款題為：「山空無人水流花謝」，卷後有沈周看花吟長題。現存這些作品的畫題和意境都很相似，從詩畫中可看到沈周晚年的心境。

本卷卷首有「紅消綠長」自題，卷末有沈周自書詩十首及文徵明所書和詩十首。

「紅消綠長」四大字以中鋒運筆，藏頭護尾，寫得勁練精到。有骨有肉，不外耀鋒芒而內涵筋骨。蘇東坡云：「大字難於結密而無間」。沈周此書，密而無間，結體端莊，特多楷意，故沉靜遲重、精神奕奕。自書詩十首在畫卷之後，整篇行氣章法甚佳，字之大小相差不多，字間、行間佈白勻稱，而用墨潤揉雜，用筆有輕有重，寓變化於整齊之中也因提按和用墨的效果形成強弱的節奏。字體瘦長，橫筆長短相間，有長其長而短其短之變化，如「長」、「年」等字，橫筆短而豎甚長，字顯得更瘦長。如「有」、「重」、「西」等字橫筆盡情展拓，有勢如斜而反正之意，儒雅有書卷氣，在在顯出晚年成熟精到，得心應手的境界。卷後文徵明於正德三年（1508）《書落花詩》十首，以行草書寫，筆劃較細，清秀靈活。

長 綠 消

沈周

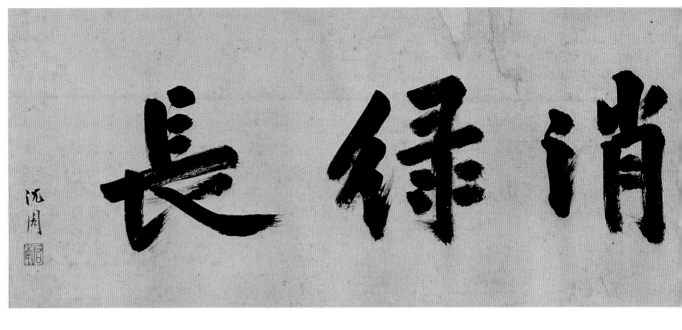

地持多時儼狀綠妄難威
興戲比紅見錯要詩陪冰
東風撩短鬢慈空晴日
共遊綠還隨坡蝶追尋
眼目繁華煥眠新今朝醬
昨日殘傷故物蝎涎
春塘角公然隱牢枝
來落漠藉周牽有醉人
露滿烟淺傷故物蝎涎
蟻延吊殘春門牆經
俱寒落丞相知時節
不真
百立光陰轉息平夜桑
無樹不鱉風踏歌女子思
橋白遠酒才人賦兩紅金水
送香波共漵玉墻看新月
偓空當時深院遠鎖重
今古墻頭西後東

長洲沈周

沈周《落花圖並詩跋》局部　約1504年　卷　紙本
30.5×414.9公分　台北故宮博物院藏

沈周於甲子年（1504）春天寫《落花詩》十首示弟子
文徵明，文徵明等人各和十首。本幅書畫未書年款，
應在沈周寫詩後不久完成，其時，沈周已七十九歲。
後文徵明詩和沈周《落花詩》十首為跋，署年為戊辰
（1508）六月，文徵明三十九歲，沈周八十三歲，是
年八月二日沈周逝世。

沈周《落花圖》局部　1504年　卷　絹本
37.8×138.6公分　台北故宮博物院藏

刹那斷送十分春富
貴園林一洗貧借問
牧童應誤指嘗梅子
又生仁若為軟舞欺
花旦難保餘香笑樹神
料得書鞋攜手伴日高
都做晏眠人

明　唐寅《書落花詩冊》行書　紙本　30×26.6公分
蘇州博物館藏

此冊共三十頁，每頁七律一首共三十首，未署年款。
據江兆申先生《六如居天之書畫與年譜》云：「沈周
落花詩十首完成弘治乙丑（1505），唐寅和詩三十首
應當也完成於此時，因此唐寅落花詩冊很可能成於此
際。」現所見唐寅《書落花詩》不止一冊，另有《落
花詩卷》，書於嘉靖元年（1522）現藏於中國美術
館。有關唐寅書法，江兆申先生評說：「結體婉媚，
用筆娟秀，與趙孟頫一般行草目最為接近」。

《跋米芾蜀素帖》

1506年 紙本 27.8×51.5公分
台北故宮博物院藏

《蜀素帖》是米芾在三十八歲時所書的一件名帖，爲米代表作之一，共有五百餘字，在米書諸帖中爲字數最多者。蜀素是宋時四川地區所織的綾，這是米芾唯一的絲質絹本又有烏絲欄的作品，極爲珍貴。米之用筆多變化，中鋒側鋒互用，而以側鋒取勢創造風格。卷後題跋者共有七人，沈周之後有祝允明、文徵明、顧從義、王衡、董其昌及清高士奇等。沈周跋中所記多是自己感言，出自肺腑，表現出對米芾書法、文字之欣賞和推崇之意，並於文中說明其題跋之原因，乃係其友汪宗道藏有此帖，來求題字，爲塞其請，因而題之。最後款署爲：正德改元八月下浣後學沈周。

蜀素帖爲絹本，不易融墨，故米芾之書多有渴筆。沈周之題跋雖爲紙本，而可能因題此帖，爲與米書協調，在用墨方面似仿米芾，筆蘸墨後連書數字，寫到乾枯後再蘸，故墨色有變化，也多有渴筆，沈周爲用筆用已，而是學其精神。黃山谷具有極強的創造

墨之高手，深諳墨分五色之理，他將繪畫之用墨應用在書法中，故書法中墨有輕重，有虛實濃淡，富有節奏感。沈在早年曾學過米芾、黃山谷等，並轉益多師。學米的時間可似有故作姿態及用筆過爲頓挫之弊，而沈書能較短，而後專攻黃山谷，黃書風格爲其書風主流。米和黃同爲北宋大家，書法也有相近之處，沈周之書雖無明顯的米氏風格，但已將米之字體已融入自己書法之中。此時沈周已屆八十高齡，幾無黃書習氣，運筆沉著，老辣絕俗。既得黃山谷筆意，也兼有晉唐人氣韻。整體佈局極佳，十四行書雖每行字數不一，但首列及未列皆甚整齊，無懈可擊，至爲老練。因題名帖之後，較爲愼重，故其字大小較勻，筆力勁健而含蓄，是晚年佳作。

一般人論及沈周書法認爲其未能完全脫出黃山谷之形態，較少自我的成份，但沈周學黃不在求其形式上的相似，不是模仿而已，而是學其精神。黃山谷具有極強的創造

力，其書氣度雄偉，非他人可比，然沈周字雖從黃山谷化出，但亦多有自己特點。常見黃書多有刻意經營之跡，並有抖擻的習氣，卻不作過多的安排，隨意而有隱逸者的閒情逸致。同時，沈周以畫入書，其用墨和線條有其獨到之處。本帖爲沈周晚年重要作品之一，可以明顯見到他和黃山谷的不同。

宋 米芾 《蜀素帖》局部 1088年 卷 綾本 行書
27.8×270.8公分 台北故宮博物院藏

米芾（1051〜1107）原名黻，元祐六年以後改作芾，字元章，號襄陽漫士，海嶽外史，人稱米南宮、米顛。工畫善書，作山水煙雲掩映，世稱「米氏雲山」；書法與蘇、黃、蔡並稱「宋四家」是宋尙意書風之傑出代表人物。米芾潛心二王及諸遂良，師承傳統而能創新，體勢恣肆，跌宕磊落，變化多端，爲其《蜀素帖》之結字甚妙，清健蕭灑，欹側多姿，變化多端，爲其

藝之精神試人之知如此而以名
書于宋興蔡蘇黃為四大家
後之人惡敢議其為乙不容諛
其優美江君宗道持其兩
書雜詠織行綾卷索題佛
顯出豈可作羅過但以蘇長
神之字今於此卷見之因撥
公論具清雄絕俗之文趙妙入
以塞其請云
正德隆元肖月下浣後學沈周

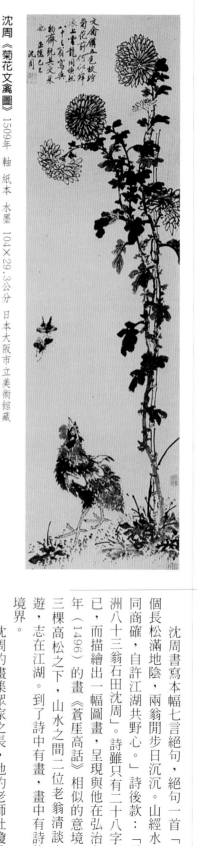

沈周書寫本幅七言絕句，絕句一首「三個長松滿地陰，兩翁閒步日沉沉。山經水志同商確，自許江湖共野心。」詩後款：「長洲八十三翁石田沈周」。詩雖只有二十八字而已，而描繪出一幅圖畫，呈現與他在弘治九年（1496）的畫《蒼崖高話》相似的意境，三棵高松之下，山水之間二位老翁清談幽遊，志在江湖。到了詩中有畫，畫中有詩的境界。

沈周的畫集眾家之長，他的老師杜瓊曾對他早期的畫寫下評語：「啓南所畫，素善諸家，今又集眾長而取之，其能返其以古人為師，在習字的過程中，其書法亦受本乎。」言下之意，集眾家之長雖甚為可取，但仍多了他人的風格，少了自己的特色。沈的書法一如其畫，以古人為師，在習字的過程中，其書法亦受多家影響，其後選擇以黃庭堅之書體為主要面貌。但到了晚年，最後卻又從黃的大撇大捺走出，回到較接近鍾王的本來面目，劉玨曾有詩寄沈周云：「藥欄花徑斷紅塵，坐閱昇平五十春。親紙有書皆晉體，錦囊無句不唐人。新圖寫就多酬客，美酒沽來只奉親。昨夜天涯憶君夢，西風吹過楚江濱。」劉玨詩中之晉體，即指二王體，沈早年受過二王影響，中年時曾有一段時期認真學習晉人書法，其後學習黃山谷。而終於在集眾家之長及具有黃庭堅書風之後，返樸歸真地回到本來最早的面貌。如沈能更長壽，必有更多歷練後的回歸。

本幅的書法以二五字排列方式略同，雖與一般扇面以五二字排列方式略同，但其布白卻頗具

沈周《菊花文禽圖》
1509年 軸 紙本 水墨 104×29.3公分 日本大阪市立美術館藏

此幅是沈周晚年八十三歲的作品。有趣的是，文禽是羽色相當豐富的禽類，今日稱「山雉」，而沈周卻使用水墨描繪，可能這時的沈周重視作畫的筆力與用墨。另外，畫作左上的題跋，用筆緊練爽利，自然諧和的空間佈局，無絲毫縱作態。（蕊）

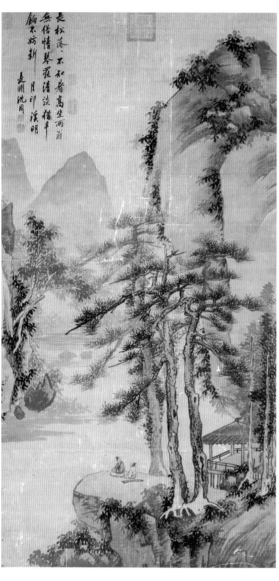

沈周《蒼崖高話圖》軸 紙本 水墨 149.9×77公分 台北故宮博物院藏

沈周後期山水之風格多有吳鎮神韻，本幅意仿吳鎮，下筆有力而靈活，極為洗練，是「粗沈」畫法。畫中長松三株，二翁坐在松下，旁有一琴，松枝垂下顧盼有情，林木間有一草亭，近山遠山相互輝映。二人促膝而談，自由自在，無拘無礙。山水之間，極為寧靜，令人響往。

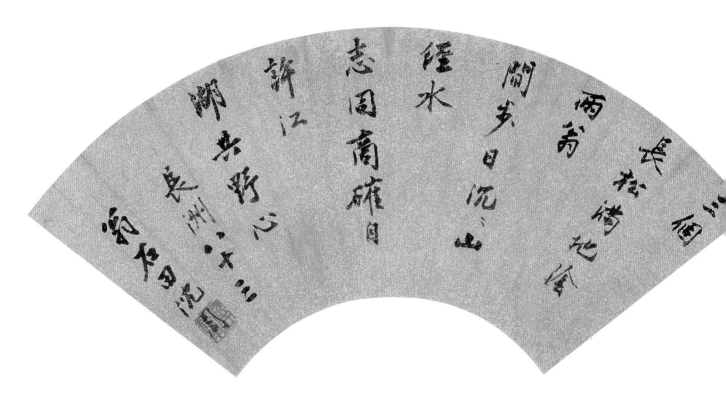

匠心，他在扇面右下方留白，在左邊也讓題
款處留出空白，以使布局平衡。同時，詩末
句「自許江湖共野心」，其最後一行安排只寫
四字，也讓二行落款有較多的空間，不至有
壓迫之感。整幅疏密協調和諧，顯現深厚的
功力。蘇軾曾評價黃庭堅：「魯直以平等觀
作欹側字，以實相出游戲法，以磊落人書細
碎事，可謂三反。」沈周至此燈火將殘之
年，已完全脫去黃山谷體之面貌，去其敧側
姿態，回歸平正。書中毫無張狂野獷和豪縱
之力，用筆勁健厚重，力量內蘊，微見遲
滯，於遒勁中更見渾厚，韻味更為甘醇。老
年筆墨，去盡塵滓，到爐火純青的地步，既
返其本也昇華至藝術的更高層次。

晉 王羲之 《蘭亭序》黃絹本 局部 卷 絹本
24.3×70.2公分 台北故宮博物院藏
原作被譽為天下第一行書，黃絹本爲《蘭亭》摹寫之
精本之一。沈周早年受二王影響，內斂而道勁，姿媚
而瀟灑。

論沈周的書法及其影響

明初的書壇繼元末餘緒，為趙孟頫書風所壟斷，在永樂、宣德時期（1403～1435），沈度、沈粲的書法享有盛名，二沈從趙而出，由於皇帝的喜好，為朝廷書寫用途之需，遂形成館閣專門。館閣書法下筆圓滑純熟，是秀美柔媚的風格。自此之後，仿效館閣體成為風氣，以致書道日衰，每況愈下。當時情形正如近人馬宗霍所說：

「二沈宸眷最隆，聲施最盛，度楷粲然，兄弟爭能。然遞相模仿，習氣亦最甚，靡靡之格，遂成館閣專門，而亦用為世病焉。」又說：「成弘以來，姜立綱又師二沈，取法愈下，格亦愈卑，稱曰姜字，雖見珍於遠人，固不能逃吏手之譏也。」

至正統到天順年間（1436～1464），當館閣體書風彌漫之時，活動於文化重鎮蘇州的吳門書家，已對僵化的館閣開始不滿，醞釀尋求改變。到成化、弘治（1465～1505）年間，這是明代書風轉變的重要時期，書壇的代表人物為李應禎、沈周和吳寬，沈周在成化時已脫離館閣體的藩籬，故李應禎說他的字不甚工。沈周書法學黃山谷，吳寬也師法東坡。沈、吳二人選擇向不入時尚並被卑貶的宋人法書學習，是對所謂草率不工的宋人書法重新認識，有突破時體樊籠的意義。李應禎在晚年也後悔因曾入館閣之門，而以致無成。李應禎是祝允明的岳父，也是文徵明的書法老師。他對文徵明說：「吾學書四十年今始有得，然老無益矣。子宜及目力壯時為之。」沈周、吳寬也是文徵明的老師，他們的突破窠臼別教導文徵明繪畫和古文，他們的突破

的樣式，以及李應禎的悔悟，對其後「吳門三家」的祝允明、文徵明和王寵都有深刻的影響。文徵明是沈周的入室弟子，他們情誼極深，其書法受沈周的影響，十分自然和明顯，後來他的大字學黃庭堅，就是師法沈周的榜樣。祝允明以書法名世，是明代成就最高的書法家之一，沈、祝二家有遠親關係，祝顯曾在沈周畫作上題詩，和沈周也有交往，祝允明因此常得到沈周獎掖提攜，其書法廣師古人，從黃山谷和米芾得益甚多。吳門書派自沈周開始形成，中止對趙體及二沈遞相模仿的習氣，使書壇出現新氣象，也造就明代中葉書法藝術高峰的再現。在蘇州一地，沈周的作品列為神品，並說：「先生繪事為當代第一，山水、人物、花竹、禽魚悉入神品。」又說「先生畫自唐宋名流及勝國諸賢，莫不兼綜條貫，若雲霧生於屋中，山川集於几上。」就專指繪畫而言。然而，對一位文人畫家來說，書、畫和詩文都是密不可分的。在印象中似乎他的書法作品，比他的畫作少了許多，這種感覺大概是人們習慣把題畫、題跋和繪畫看為一體，而將題畫附屬於畫作名下。但沈周的畫，有時書法也佔很大的比重，甚至有書畫各半或超過一半的篇幅的作品，部份的冊頁及題跋有份量。因此，如果我們把大量的題畫和題跋回歸到書法作品範圍，那麼其書作數量是極為可觀的，他完全可以稱為一位多產的書法家了。

王鏊為沈周撰寫《墓誌》，說他「書法涪翁，遒勁奇倔」，這是言簡意賅亦是極高的評價。「遒勁」是剛柔並濟，是力和美的結合。「奇倔」應是意謂有不同凡響、堅強絕俗的特性。王鏊這八個字形容沈周的書法，似過於簡約，但也頗為恰切。沈周書法雖學黃庭堅，並非形似而已，而是如李應禎所說的「得其筆意」，即是神似。沈周有自己的特色，和黃庭堅有所不同。在書法結構方面沈周較為質樸，變化較少；而黃庭堅變化多端，時出新意，有俯仰有欹正，故其體態搖曳多姿。在用筆方面，沈周不事雕飾，直接質樸，接近自然，筆力雄渾、意在筆前、做筆較多，筆

力反不如沈周。大體而言，黃的特點為奇偉放逸，沈為瘦硬有神。沈周筆力之雄強是顯而易見的，如清汪砢玉說沈周「書作擘窠書，極雄快。」清梁章鉅又說他「運筆沈著，所謂如金剛杵者近之。」「金剛杵」即指剛勁之中具有彈性之意，是力度堅韌的表現。

評沈周的書法，是和畫分不開的，沈周是畫史上明代最著名、最具代表性的「吳門畫派」宗師，在繪畫的領域中有極高的地位。論述他在藝術方面的文章和記載不少，卻幾乎都集中在他的繪畫上，甚少提到或論及他的詩文和書法。明王穉登在其著作中將沈周的作品列為神品，並說：「先生繪事為當代第一，山水、人物、花竹、禽魚悉入神品。」又說「先生畫自唐宋名流及勝國諸賢，莫不兼綜條貫，若雲霧生於屋中，山川集於几上。」就專指繪畫而言。然而，對一位文人畫家來說，書、畫和詩文都是密不可分的。在印象中似乎他的書法作品，比他的畫作少了許多，這種感覺大概是人們習慣把題畫、題跋和繪畫看為一體，而將題畫附屬於畫作名下。但沈周的畫，有時書法也佔很大的比重，甚至有書畫各半或超過一半的篇幅的作品，部份的冊頁及題跋有份量。因此，如果我們把大量的題畫和題跋回歸到書法作品範圍，那麼其書作數量是極為可觀的，他完全可以稱為一位多產的書法家了。

沈周的純書法作品較少，而題畫作品甚多。對於書法，沈周不在乎他在書壇上的地位，既無心追求功名利祿，也無意與古人或其他書家一爭長短。由於沈周與世無爭、謙恭禮讓的性格，他無意要成為一位書法家，也不刻意表現他在書法方面的功力。在這方面，他和董其昌毫不相同，董其昌一心想在書法方面和趙孟頫抗衡，甚至不惜在書評中極力抬高自己。董在其著作中自評：「余與趙文敏較，各有短長。行間茂密，千字一同，吾不如趙；若仿歷代，趙得其十一，吾得其十七；又趙書因熟得俗態，吾書往往率意，當吾作意少耳。」而沈周是絕不自誇的。如我們再從沈周作品內容來分析，可以發現他的書法作品都書寫其自作詩文，絕少有臨古人法帖或書錄前人詩文之作。因此，其純書法作品的數量較少。同時他的書體也不多變化，大部份都是行書或行楷書，極少書寫其他書體，因為行書非常適合題畫或抄錄詩文，一般的楷書過於慎重拘謹，易寫得呆滯，不夠生動、自然，而草書易流於草率而失之厚重，行書介於楷草之間，正可避免上述二種書體的不足。他常將其書法當為應用的必要工具，在習書或書法創作上，他未投入更多的時間和精力。由於書體的單純，又無驚世駭俗之舉，影響其書法受人注意的程度，書名不如畫名。其實，因沈周畫名太著，以致其詩、文也為畫所掩。當時沈周友人楊君謙在其畫中題跋說：「石田先生蓋文章大家，其山水樹石特其餘事耳。」而世乃專以此稱之，豈非冤哉！（後略）

其友李東陽、吳寬等也「俱惜先生以畫掩其詩而已」。故為其畫所掩者豈只其詩、書法也是如此。沈周是眾所公認的詩、書、畫三絕全才，其書法自有很高水準，是足以獨當一面的。此外，因沈周學富五車，作詩提筆易如反掌，所以他幾乎有畫必題，其題款數量之多，可謂空前。詩、書、畫的結合，因為沈周的關係，到達歷史高峰，中國文人畫的形式和內容亦因此更加充實，他帶給與後人的影響甚為深遠，自明代中葉以後，直到現代，歷久不衰。

閱讀延伸

阮榮春，《沈周》，吉林：吉林美術出版社，1997。
傅申，《書史與書蹟—傅申書法論文集（二）》〈五、明代書壇〉，台北：國立歷史博物館，2004。

沈周和他的時代

年代	西元	生平與作品	歷史	藝術與文化
明宣宗宣德二年	1427	（1歲）生於長洲相城里，父沈恒，祖沈澄。	朝廷與安南黎利談和，撤交阯布政司。	邊文進作《花鳥》。
英宗正統六年	1441	（15歲）代父為糧長至南京，作百韻詩上戶部侍郎崔恭，崔命作鳳凰臺歌，援筆立就，崔贊其有王勃之才。	麓川（雲南）兵變。瓦剌也先入貢。	商喜作《歲朝圖》。
正統九年	1444	（18歲）娶陳原嗣之女為妻。	重修盧溝橋。	大學士楊士奇卒。
代宗景泰元年	1450	（24歲）長子雲鴻生。		
英宗天順六年	1462	（36歲）祖父沈澄卒。題杜瓊山水。	擴大錦衣衛，告訐之風日盛。	
憲宗成化三年	1467	（41歲）作《盧山高》賀老師陳寬壽。	韃靼旦毛里孩犯大同。揚州鹽寇起事。	
成化六年	1470	（44歲）作《山水軸》、《崇山脩竹圖》。	延綏、大同兵擊敗河套韃靼。	文徵明生。唐寅生。

年號	西元	沈周事蹟與作品	時事	藝壇紀事
成化八年	1472	（46歲）胞弟繼南卒。作《哭劉完庵詩》、《仿北苑山水圖》、《春江送別圖卷》。	延綏、大同兵擊敗河套韃靼。	劉珏卒。徐有貞卒。
成化十年	1474	（48歲）《題劉珏清白軒圖》、《作雪景山水》、《山水冊》、《設色支硎山圖卷》帖。		杜瓊卒。
成化十二年	1476	（50歲）作《山水軸》、《題林逋手札二帖》。	荊襄流民起事，設鄖陽府治鎮壓。	大學士商輅等進續《資治通鑑》。
成化十三年	1477	（51歲）父沈恒卒。作《秋漁艇圖軸》。		吳寬作《隆池阡表》。
成化十五年	1479	（53歲）作《送行圖》、《參天特秀圖》。	汪直率兵出遼東焚殺，激起諸部報復。	
成化十八年	1482	（56歲）作《山水冊》、《鶴圖軸》。	封閉雲南的銀礦。	陳淳生。
成化廿年	1484	（58歲）更號白石翁。作《吳中山水卷》、《五十歲自贊畫像》。		唐寅作《貞壽圖卷》。祝允明作《臨黃庭經》。
成化廿二年	1486	（60歲）作《六十自詠》、《十四月夜圖卷》。	韃靼擾臨洮。	
成化廿三年	1487	（61歲）仿《富春山居圖》、作《雨意圖》。	8月，憲宗死，太子祐堂即位。	謝時臣生。
孝宗 弘治元年	1488	（62歲）題黃公望《富春山居圖》、作《西山觀雨圖卷》。	吐魯蕃遺使來貢。	文徵明從李應禎學書。周臣以畫聞於朝，詔賜冠帶。
弘治三年	1490	（64歲）作《設色山水巨冊十二幅》、《墨山水卷》。		孫艾為沈周作肖像。
弘治五年	1492	（66歲）作《夜坐圖》、《送行圖軸》。		唐寅作《款鶴圖》。
弘治七年	1494	（68歲）作《花果卷》、《寫生卷》。	平貴州苗變，設縣治之。	王寵生。
弘治十一年	1498	（72歲）作《虎丘送別圖卷》、《乾坤四大景卷》。	韃靼別部侵擾遼東。	
弘治十四年	1501	（75歲）跋《崇山修竹軸》，作《落花詩畫軸》。	達延汗侵寧夏。	王穀祥生。
弘治十五年	1502	（76歲）長子雲鴻卒。作《東莊十二景》、《墨瓶菊圖》。		
弘治十七年	1504	（78歲）作《落花詩三十首》、《設色山水大卷》、《懷鶴圖卷》。		吳寬卒。文徵明、徐禎卿、呂嘉禾各和「落花詩」十首。
武宗 正德元年	1506	（80歲）母張氏卒。作《寫生冊》、《自題肖像詩》、《水竹居圖》、《跋米芾蜀素帖》。	大學士以劉謹恣橫枉法，請誅之，不從。	歸有光生。
正德四年	1509	（83歲）作《霸橋詩思圖卷》、《吳山圖》、《江村雨過圖》。書《七言絕句》。沈周卒。	兩廣、江西、湖南、四川、陝西等地民變紛起。	文徵明作《劍浦春雲圖》軸。唐寅作《一枝春帖》。唐寅、仇英合作《桃渚玩鶴圖》。